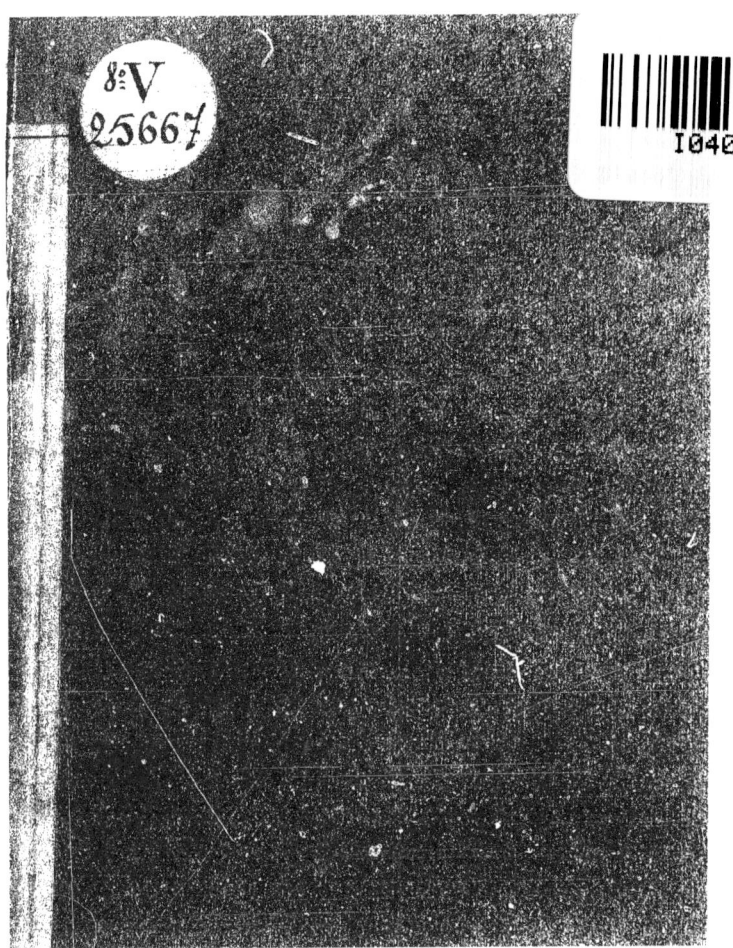

BARLET et LEJAY

SYNTHÈSE
DE
L'ESTHÉTIQUE

LA PEINTURE

PARIS
CHAMUEL, ÉDITEUR

# SYNTHÈSE
# DE L'ESTHÉTIQUE

## LA PEINTURE

BARLET et LEJAY

# SYNTHÈSE

DE

# L'ESTHÉTIQUE

LA PEINTURE

PARIS
**CHAMUEL, ÉDITEUR**
29, RUE DE TRÉVISE, 29

1895

# SYNTHÈSE
# DE L'ESTHÉTIQUE

## LA PEINTURE

### CHAPITRE PREMIER

L'amateur désireux de s'instruire, l'artiste consciencieux qui cherche le progrès, trouvent bien difficilement à s'éclairer dans l'étude des critiques modernes. Tandis qu'il entend l'un, gémissant comme Cassandre, crier partout à la dégénérescence, pleurer le grand Art qui se meurt, un autre, plein de mépris au contraire pour cet art vieilli, le lui dépeint comme le pire tyran du génie moderne. Ceux-là ne lui parleront que de l'idée et des règles, ceux-ci de l'exécution et de l'inspiration libre; tous laisseront son esprit perdu dans la confusion des écoles, incapable d'un choix, d'une définition même suffisante au milieu des classiques, des décadents, des symbolistes, des partisans du plein air, des impressionnistes, des naturalistes ou des mystiques.

Est-elle donc réelle, cette confusion ? Faut-il y voir la marque désolante d'un siècle qui s'effondre, d'un

art qui disparaît dans la multiplicité indéfinie comme un fleuve vient se perdre en mille ruisseaux stériles aux sables du désert?

Bien loin d'une crainte pareille, nous estimons qu'en art comme en toute chose notre temps est en travail d'enfantements superbes qui nous vaudront les bénédictions de nos neveux émerveillés si nous savons comprendre et seconder ces fécondes angoisses. C'est ce que nous tentons d'expliquer ici pour l'art de la peinture spécialement au moyen d'exemples empruntés à nos musées publics, en faisant voir d'abord que chaque école, simple exagération d'un principe vrai, a sa justification naturelle, et que leur abondance actuelle caractérise une époque de crise du progrès d'où peut sortir, si nous le savons vouloir, une ère plus éclatante qu'aucun siècle passé.

Nous ne pouvons toutefois offrir ici qu'un aperçu très rapide de cette démonstration ; elle embrasse aussi tout l'ensemble des beaux-arts ; nous ne pouvons présenter en cet essai que quelques indications des principes naturels, impersonnels, qui nous sont apparus comme une clef toute nouvelle de la critique.

Cette clef, nous pensons l'avoir trouvée dans le Principe universel de toute Synthèse, la Trinité (développée selon Pythagore en quaternaire), appliquée précédemment, en cette revue, à d'autres doctrines non moins importantes, mais d'un tout autre ordre.

La première question à laquelle nous avons songé à l'appliquer, en esthétique, a été la définition de l'art lui-même, et plus spécialement de l'art de la

peinture dont il s'agit seul ici, car c'est faute de préciser cette définition fondamentale que la plupart des critiques s'égarent sans le savoir en discussions de mots.

Personne ne nous refusera, sans doute, cette définition précise d'Hegel qui représente l'Art comme l'incorporation de l'Idée, *du Verbe*, dans les Formes de la nature, lesquelles ont leur signification propre (1). La Peinture correspond à l'une de ces incarnations les plus corporelles, mais elle est la première de cet ordre grâce à l'étendue presque illimitée et à la vie que lui donnent la perspective et la couleur.

Cette définition est cependant trop étendue pour ne pas laisser place à plusieurs écoles; mais nous allons montrer que les principales naissent, selon une loi naturelle, de la considération exclusive de chacune de ses faces, la vérité n'étant que dans l'acceptation synthétique de leur ensemble.

Vous verrez en effet toute une catégorie de critiques se fonder uniquement sur ce principe que l'art ne peut avoir d'autre but que d'influencer la pensée publique pour la spiritualiser; c'est la critique de l'école idéaliste; elle ne voit que le Verbe dans la production artistique.

D'autres à l'inverse vous soutiendront que l'Art doit être avant tout le reflet de la réalité, où qu'elle soit; ceux-là ne voient que le corps naturel du Verbe; vous reconnaissez avec eux tout un ensemble d'écoles plus particulièrement répandues de notre temps,

(1) *Philosophie de l'Esprit*, §§ 55-559.

mais moins modernes qu'on ne pourrait le croire.

Entre ces deux doctrines opposées, il s'en place d'intermédiaires pour qui l'idéal est tout entier dans l'âme humaine, tout subjectif, et ces écoles s'opposent encore entre elles comme les précédentes, les unes, plus rapprochées des idéalistes, ne reconnaissant dans le Verbe humain que la raison, reflet d'un idéal immuable; les autres, plus près des naturalistes, ne s'adressant qu'au sentiment, à la chaleur variable des passions; les unes se réclamant de l'enthousiasme intellectuel, les autres du charme sentimental. Vous reconnaissez assez les Classiques et les Romantiques.

Ces divisions si simples sont dans tous les esprits comme leur succession dans le temps est dans toutes les mémoires; les classiques nés des idéalistes se sont effacés devant les romantiques de qui les naturalistes héritent aujourd'hui. Mais il y a bien d'autres sources de divisions :

Parmi les peintres de toute école, les uns s'attachent plus au Verbe, à l'âme de l'Art, qu'à son corps, demandent plus d'effet au sujet lui-même qu'à son exécution; tel fut, par exemple, Ary Scheffer : D'autres, au contraire, subordonnent le sujet à la peinture, mettant le style au-dessus de l'idée; et encore, parmi ceux-là, verrons-nous les coloristes, comme Delacroix, s'apposer aux dessinateurs, comme Ingres. Il en est, ensuite, qui se distinguent par la prétention d'astreindre ou la peinture à certains sujets déterminés (comme le paysage historique du concours académique) ou l'exécution à certaines règles étroites qu'ils

assurent inhérentes au sujet même ; cette particularité réunit les académiciens et les symbolistes. Parmi les coloristes encore, tout le monde se rappelle les rivalités des impressionnistes, des tachistes et des partisans du plein air.

Il semble que tant d'opinions, dont chacune aspire à faire école, s'ajoutant aux distinctions principales, soient de nature à créer dans l'art du peintre une confusion inextricable, irrémédiable, et c'est ce que déplorent bon nombre de critiques. Il n'en est rien cependant, en réalité, grâce à une particularité naturelle peu connue ou négligée jusqu'ici :

Toutes ces variétés d'opinions, au lieu de se juxtaposer, s'excluent l'une l'autre, ou s'appellent, au contraire, de sorte qu'elles se rangent en quatre ordres correspondant à autant de types naturels d'artistes assez faciles à reconnaître, bien qu'ils s'accusent rarement dans toute leur pureté. Ainsi un idéaliste ne sera généralement pas coloriste, ni inversement un réaliste ne sera pas classique, et ainsi des autres écoles.

Il nous est impossible de montrer, dans les limites restreintes de cet essai, tous les détails par lesquels se révèlent chacun de ces types ; nous allons en donner du moins les traits principaux en les cherchant dans le sujet, la composition, le dessin et la couleur. Pour éviter autant que possible toute terminologie moderne, nous les désignerons par les termes connus ou simples, sinon suffisamment exacts d'*idéalistes*, de *réalistes*, d'*intellectuels* (les classiques) et de *sentimentaux* (les romantiques).

L'*Idéaliste* sacrifie tout à la pensée qu'il veut rendre.

Ses sujets sont empruntés de préférence à la vie ultra-terrestre ou au moins aux scènes religieuses. Il les traite avec la plus grande sobriété, avec le moins de personnages ou d'objets possible, tendant à tout ramener à l'unité par ce symbole. Le calme domine sa composition qu'il se plaît à faire majestueuse, bien qu'il n'aime guère les grandes toiles.

Ses figures sont réduites comme son ensemble à leur plus simple expression ; le contour, la silhouette des choses et des êtres, lui suffit presque, mais il les exécute avec une vérité, une pureté, une finesse dont il a seul le secret ; ses formes sont nobles, sans exagération, reposantes, sereines.

Sa couleur n'est pas moins sobre ; il lui suffit pour ainsi dire d'en indiquer la teinte d'une touche légère et uniforme ; il veut ignorer les nuances qui rompent l'Unité.

Ce qui le distingue autant que cet amour de la simplicité, c'est celui de l'espace et de la clarté. L'idéaliste aime les vastes horizons ; il excelle à les rendre avec autant de finesse que de vérité ; ses tableaux sont largement pourvus d'un ciel profond et clair qui verse surtout une lumière calme et pénétrante. C'est du Zénith qu'il la répand comme un effluve divin ; lui-même aperçoit toutes choses des régions supérieures et d'une vue d'ensemble ; la ligne d'horizon est très abaissée dans ses tableaux.

Ce type d'artiste est particulièrement rare de notre temps ; on en trouvera beaucoup des caractères dans la lumière, ou le calme de composition de Puvis de Chavannes, qui y ajoute d'autres qualités toutes con-

traires et sur qui nous reviendrons ; nous pouvons citer encore :

Mantagna,
Le Giotto,
Le Perrugino,
Raphaël,
Panini,
Lesueur,
Ingres,
Benouville,
Théodore Rousseau.

Le type exactement contraire est celui du *réaliste*. Pour lui, l'art de la peinture est presque borné à la vérité de la représentation et spécialement de la couleur ; il veut cette vérité complète en tous ses détails.

Ses sujets préférés sont le paysage et les scènes d'intérieur de la plus grande simplicité, des plus vulgaires. Il aime beaucoup l'eau et excelle à la représenter. Sa peinture est calme, mais tout autrement que celle de l'idéaliste ; celui-ci représente la sérénité due à une foi profonde en l'absolu, celui-là l'apathie, l'inertie, l'abandon à la vie matérielle ; sa simplicité est celle du néant, non de la synthèse ; il ne songe pas à unifier son sujet, il n'en a point, pour ainsi dire ; il se contente de voir les êtres au repos et de les reproduire.

Ses tableaux sont dépourvus d'horizon ; ils manquent d'air, d'espace, parce qu'il ne voit que ce qui l'entoure immédiatement ; ils n'ont ni ciel ni perspective, ou si du moins il ne peut les en priver complètement, il place très haut la ligne d'horizon ; il voit de bas en haut.

Il aime a tout représenter autant que possible de grandeur naturelle et à placer ses sujets sur le premier plan.

Sa lumière est vaporeuse, brumeuse; quelquefois même il peint dans un brouillard véritable tant il a l'esprit de diffusion. Pour lui, les contours disparaissent; il ne les dessine pas; il se contente de les faire apparaître par la couleur.

Ses formes sont lourdes, épaisses, boursoufflées sans noblesse, sans grâce même.

Mais il a deux qualités où nul ne le surpasse : la science des nuances les plus délicates et l'harmonie des couleurs. Sa palette est des plus riches, mais sans éclat, parce qu'il sait admirablement rapprocher les couleurs qui se conviennent et les fondre par des nuances dont il a le secret. C'est lui qui a trouvé la vérité du plein air, qui l'a su réaliser, et en faire ressortir toutes les beautés en étudiant ces touches si fines qu'il sait donner à la lumière.

Aussi est-ce par la couleur et la lumière seules qu'il arrive à modeler comme il supplée par elles au dessin ; mais il ne le sait faire que sur le premier plan. C'est pourquoi son tableau offre au premier abord un aspect plat, lourd, ou brumeux, révoltant pour les préjugés de l'académicien ; mais, une fois adapté au point qui est sur la toile même, l'œil s'étonne bientôt d'y reconnaître une foule de finesses dont le charme ne se rencontre nulle part ailleurs.

Les exemples de ce type abondent de nos jours. C'est l'école qui s'affirme particulièrement au Champ-de-Mars, où l'on en peut étudier toutes les variétés,

depuis la plus brumeuse avec Charles Conder ou Besnard jusqu'aux plus brillantes avec Boutet de Monvel, Dubuffe, Carolus Durand.

Au musée du Louvre on les trouvera moins accentués, plus corrigés d'autres qualités :

Le Caravaggio,
Teniers,
Jordaens.
Rembrandt,
Ribeyra,
Murillo,
Subleyras,
Le Titien,
Le Giorgione,
E. Delacroix.

Ces deux types d'artistes (*idéalistes et réalistes*) sont comme les personnifications du *Verbe divin* et du *Verbe de la Nature* exprimés l'un par la forme et l'autre par la couleur. tous deux apaisants l'un par la sérénité, l'autre par le repos et l'harmonie.

Deux autres types vont nous révéler le *Verbe humain* dans toutes les ardeurs vivantes de sa double activité : intellectuelle ou sentimentale. Ici la vivacité des sujets, des formes et des couleurs remplace la la placidité des précédents, mais en deux styles bien différents.

A l'*Intellectuel* répond le peintre classique. Son but est d'émouvoir plutôt que d'élever l'esprit comme l'idéaliste, ou d'éveiller la mémoire comme le réaliste; et ce but c'est par des effets raisonnés plutôt que sentis qu'il le poursuit.

Il est pompeux, théâtral ; il aime les oppositions, les contrastes, les effets heurtés qui émeuvent aisément et violemment.

Comme il se rapproche de l'idéaliste, un certain sentiment d'unité lui donne quelques qualités spéciales : la tendance à rassembler ses compositions par groupes distincts, le talent de caractériser vivement toute individualité, et une certaine finesse, une distinction naturelle, qui l'éloignent de toute forme vulgaire.

Ces propriétés lui font préférer trois sortes de sujets : le portrait, qui caractérise ; le tableau d'histoire, qui joint au portrait la violence du drame avec la solennité des gestes, et le tableau de genre, mais satyrique, critique, allant au besoin jusqu'à la caricature, non le tableau de genre sentimental.

En dehors du portrait, sa composition est mouvementée, et disposée par groupes et par plans nettement séparés. Ses personnages ont des poses étudiées, théâtrales plutôt que naturelles ; son tableau ne manque pas de ciel, mais il le fait toujours brumeux, gris, lourd, comme ses lointains qui ne fuient pas nettement.

Il a plus de relief que l'idéaliste, mais, comme il procède par méplats, ses figures offrent peu de modelé ; les formes en sont toujours nobles et distinguées, souvent majestueuses, ou plutôt solennelles.

La lumière tombe obliquement, d'un coin du cadre, et se distribue en oppositions vives et brusques d'ombres et de clartés. C'est lui qui se fait tachiste et impressionniste quand il se rapproche de l'école réaliste, comme Rochegrosse (le chevalier aux Fleurs)

nous en offre cette année un exemple fort remarquable.

Il se plaît aux mêmes oppositions dans la couleur, il les produit alors par des juxtapositions de surfaces plates en couleurs complémentaires. Du reste il ignore les nuances, et, comme le bleu foncé (bleu de Prusse) est sa couleur favorite, sa peinture en est presque toujours assombrie; ses chairs notamment affectent un ton sale :

Nous citerons comme exemples de ce type, ou du moins comme s'en rapprochant :

B. Luini, Bianchi, le Moro;

Michel-Ange, L. Carrache, Velasquez;

Phil. Champagne, Jouvenet, Reynolds, Holbein;

Terburg, Gérard Dowd (*les Noces de Cana*);

Hobbéma (*le Moulin*), Vanloo ;

Gros, Girodet, Prudhon (*le Christ, la Justice*).

Émouvoir est aussi la pensée du *sentimental* (ou romantique), mais c'est dans la passion, non dans le raisonnement ou le convenu, qu'il cherche ses effets.

Il est plus naturel que l'intellectuel, au point même d'être parfois aussi relâché que celui-ci était distingué. Il est doux aussi, gracieux, caressant, voluptueux au lieu d'être violent et pompeux; il songe surtout à exercer la pitié, à charmer, à plaire par la variété et la vie. Il a volontiers du mouvement, de la chaleur, quoique susceptible de tomber dans l'afféterie. Il fait alors du drame, là où l'intellectuel aurait fait de la tragédie.

Il se plaît à la peinture militaire, aux sujets mytho-

logiques, allégoriques, et surtout aux tableaux de genre sentimentaux ; il n'est pas ennemi du portrait, pourvu qu'il trouve à y exprimer de la grâce ou quelques sentiments touchants.

Sa lumière, son dessin, sa couleur se ressentent des mêmes caractères.

La lumière de ses tableaux est oblique comme celle du classique, mais sans contrastes violents d'ombres et de clarté ; il aime au contraire à la disséminer sur une quantité de détails, mais à la fondre avec les ombres par des demi-teintes et des reflets.

Ses ciels sont clairs, variés de nuages lumineux ; ses horizons fuient bien sans atteindre cependant à la finesse de ceux de l'idéaliste.

Sa composition est animée, mais il tombe facilement ou dans la vulgarité ou dans l'exagération des mouvements, ou dans l'affectation, il aime les foules et sait bien les distribuer.

Sa couleur est brillante, sa palette est riche ; il se plaît à l'emploi de toutes les couleurs simples ou composées, et il sait mieux que qui que ce soit les disposer en une symphonie harmonieuse. Cependant ses préférences sont pour le rouge ; aussi ses tableaux en ont-ils souvent la tonalité ; il prépare volontiers sa toile par une couche de brun destinée à donner de la chaleur à tous ses tons.

Il est coloriste, mais il ne connaît pas les demitons, les nuances si chères au réaliste qui, à cause de cette imperfection, lui reproche d'être faux et léché.

On peut citer comme exemples participants de ce type :

André del Sarto et l'Ecole florentine ;
Guido Reni ;
Mignard ;
Van Ostade ;
Greuze, Watteau, Fragonard ;
Gérard Dowd (*la Femme hydropique*) ;
Drolling, Prudhon (*les Amours*) ;
M^me Vigée-Lebrun, Millet ;
Ruysdael, Both :
Berghem, Troyon.

.'.

On conçoit qu'il soit rare de trouver ces types primordiaux dans toute leur pureté ; ils se combinent au contraire, en proportions fort variées assez difficiles à analyser, mais il est souvent aisé de reconnaître en toute toile la prédominance sinon d'un type premier, au moins de la combinaison de deux d'entre eux.

Le lecteur n'aura pas de peine à se représenter par l'alliance des caractères précédents ces combinaisons que le cadre très étroit de notre essai ne permet d'indiquer que par quelques mots, et en se limitant à ceux à peu près équilibrés.

L'union de l'idéalisme à l'intellectualité donne le style académique, surtout quand celle-ci domine : l'artiste, comptant alors sur des préceptes fixes pour atteindre un idéal tout de raison, ne produit guère que des conceptions froides ou convenues autant que correctes.

Voyez par exemple Léonard de Vinci, mais avec du sentiment ; les Carrache, Vasari, Mengs, Coypel, Hobbéma, David, Girodet, Meissonnier.

Bonnat de nos jours se rapproche de ce caractère, mais en y ajoutant le mouvement.

Si c'est au sentiment, au contraire, que l'idéalisme ajoute ses hautes qualités, on trouve des compositions d'une grande finesse, d'une touche aussi délicate dans le dessin que dans la couleur, et d'un sentimentalisme plein de réserve, quel que soit le sujet adopté.

On peut compter dans cette catégorie :
Raphaël, Memling, André del Sarto, le Guide ;
Van Dyck même ;
Lesueur, Fragonard, M$^{me}$ Lebrun, Millet ;
Les frères Both, Berghem ;
Troyon, Th. Rousseau, Chintreul.

Dans l'alliance du naturalisme avec l'idéalisme, il sera plus important d'observer lequel prédomine, à cause de leur extrême écart. Si c'est l'idéalisme, la composition sera grandiose, mais non sans quelque lourdeur, plus remarquable par les dessins que par la couleur, qui toutefois sera harmonieuse, tandis que le dessin épaissira ses contours. La sobriété des moyens et l'apaisement propre à ces deux caractères ajouteront à l'œuvre un caractère tout particulier de grandeur et de sérénité.

Puvis de Chavannes est aujourd'hui un exemple remarquable de ce type.

Au Louvre nous trouvons :
Quelques primitifs ;
Le Dominiquin, le Poussin (première manière) ;
Ary Scheffer, Benouville.

Si c'est l'élément naturaliste qui l'emporte en cette

combinaison, la couleur l'emporte sur le dessin et sur l'idée même.

Bouguereau peut servir d'exemple de ceux-ci; au Louvre, le Corrège et son école.

L'alliance du naturalisme au style intellectuel est moins relevée ; elle a quelque chose de matériel, de violent dans la composition et le dessin ; la couleur est assombrie ou pleine de contrastes énergiques, bien qu'harmonieuse encore.

Nous pouvons citer comme un bon exemple de ce genre, Rochegrosse qui, cette année, s'est signalé par un effort digne de tous éloges, en modifiant profondément sa manière ; par une étude magistrale de naturalisme et de plein air, il a fait disparaître toutes les aigreurs de sa peinture jusque-là si heurtée, il ne lui est resté que du tachisme au milieu de nuances d'une harmonie fort remarquable.

Voyez au Louvre : Le Caravaggio, Salvator Rosa, Téniers.

L'Union du naturalisme au sentiment donne la peinture la plus harmonieuse, la plus touchante et la plus douce, jusqu'à être *flou* souvent. Le calme s'y ajoute à l'émotion et l'harmonie à la richesse du coloris en même temps qu'à la variété de composition ou à l'élégance des formes. La distinction pourra manquer parfois à cette peinture ; elle peut tomber dans la fadeur, mais elle fait oublier ces défauts par ce qu'elle a de touchant et de gracieux.

Exemples :

Van Ostade, Prudhon (*les Amours*), Mignard, qui sont plus sentimentaux ;

Murillo, Rembrandt, le Titien, et l'École véniti-
enne, plus coloristes;

H. Regnault, entre les deux.

Enfin, l'alliance de l'esprit d'intellectualité au sentiment donne particulièrement en peinture la vie, le mouvement, l'abondance, souvent jusqu'à l'excès. Les compositions sont compliquées, animées, violentes même ; la couleur est riche, chaude sans trop d'éclat, mais non sans quelques contrastes. Ces peintres aiment assez les tableaux de grande taille.

Paul Veronèse, Rubens, Van Dyck, Rigaud ;
Joseph Vernet, Ruisdael,
qui sont plus intellectuels ;
Seb. Ricci, le Tintoret, Jean Cousin ;
Van der Meulen, Wouvermann;
Delacroix ;
qui ont plus de sentiment.

\*
\* \*

Il ne sera pas très difficile, au moyen de ces données, d'analyser des peintres de caractère encore un peu plus complexe, où trois types s'équilibrent.

Tel est par exemple Detaille (*les Victimes du devoir*, Exposition 1894), qui joint l'intellectualité au sentiment avec une pointe d'idéalisme. Nous laisserons au lecteur le plaisir de pousser plus loin en ce sens l'étude ainsi esquissée.

Ce qui nous reste à exposer maintenant, c'est l'explication, la raison d'être des diverses écoles, interprétées au moyen de ces types primaires, puis les con-

clusions que la critique et l'Art en doivent tirer pour se conduire. Pour cela, un nouveau chapitre est indispensable.

## CHAPITRE II

### I

Les distinctions que l'analyse précédente a fait ressortir n'ont pas échappé aux critiques, bien qu'ils ne les aient guère approfondies.

Les voici, par exemple, à peu près complètement résumées dans cette phrase de Sutter (1) :

« Les sentiments individuels sont si différents
« qu'on voit chaque artiste interpréter la nature à sa
« manière ; quelques-uns n'ont vu que le contour des
« objets, d'autres le clair-obscur, ceux-ci la couleur,
« et chacun, en demeurant inébranlable dans sa ma-
« nière, est resté inexorable pour toute interprétation
« en dehors de ses propres facultés. »

Mais les critiques eux-mêmes, comme les artistes, sont tombés dans le travers de se partager entre ces mêmes interprétations, inexorables à tout autre.

Les uns, en effet, n'admettent l'art que comme un effort de la forme vers un type idéal au-dessous duquel tout est méprisable (2).

(1) *Philosophie des beaux-arts* appliquée à la peinture.
(2) Winkelman, par exemple.

Quelques-uns le voient surtout dans la discipline qui fait l'unité, dans les lois que l'école enseigne et prescrit, assurant que sans elles le génie même ne peut faire un chef-d'œuvre (1).

D'autres veulent, au contraire, la liberté de création n'imposant à l'art que la sincérité dans le rendu de l'impression (2), se divisant encore entre eux, du reste, les uns pour réclamer la liberté complète, les autres pour n'admettre que ce qui reflète le sentiment public contemporain.

Enfin, il en est encore qui ne veulent rien autre chose que la reproduction de la réalité, à l'exclusion d'un idéal qu'ils estiment chimérique, révoltés qu'ils sont à la pensée qu'on puisse attribuer aucun « écart » à la Nature.

Les mêmes divergences se retrouvent, il faut s'y attendre, dans leurs opinions sur la portée qu'ils attribuent à l'art et sur la direction des efforts de l'artiste.

Les premiers lui imposent la mission d'élever les esprits aux mêmes hauteurs que la morale et la religion ; pour eux, l'art est souvent symbolique, au moins dans quelque mesure.

Les seconds se contentent d'inspirer par le Beau le goût de l'harmonie, le sentiment de la poésie, qui échauffe ou apaise l'âme et la dispose à la vertu sinon à la sainteté.

Tous deux sont les apôtres de l'Art éducateur ; les autres, au contraire, se rangent sous la bannière de

(1) Sutter, même ouvrage ; Reynolds aussi.
(2) Véron, l'*Esthétique*.

l'Art pour l'Art, de l'Art indépendant, sans souci de l'effet qu'il peut produire ; pour eux, il est surtout un instinct qu'ils se plaisent à satisfaire.

Seulement, les romantiques s'attachent à la reproduction des sentiments humains, aux manifestations de la vie passionnelle, admettant volontiers que l'artiste est ou doit être comme le barde des sentiments populaires propres à son siècle (1).

Les naturalistes, au contraire, ne se souciant que de la réalité, veulent que l'Art se borne à raconter les sensations infiniment variées qu'elle procure.

En résumé, quatre buts de l'Art sont préconisés : élever l'esprit par l'idéal, l'émouvoir par la solennité ou par le charme, provoquer des sensations d'ordre supérieur.

La même anarchie semble donc partager les théories de la critique et les artistes producteurs, et ce malaise s'étend d'ailleurs à toutes les manifestations de l'Art. C'est qu'il provient de distinctions et de défauts essentiellement naturels : la division quaternaire des goûts est aussi inhérente à la nature humaine que notre incapacité de concevoir ou d'admettre toute face de la vérité que nous n'apercevons pas, à plus forte raison d'en embrasser l'ensemble, si imparfaitement que ce soit.

C'est sur cette faiblesse que nous devons insister particulièrement pour en triompher ; elle va nous obliger à remonter aux principes mêmes de l'Esthétique.

(1) Véron, ch. vi, § 2.

*<br>* *

Il est un fait où nos écoles se rencontrent sans s'en apercevoir, c'est l'existence nécessaire d'une pensée sous l'œuvre artistique : que ce soit comme *idéal*, comme *loi*, comme *passion* ou comme *sensation*, l'Idée est l'âme de l'Art ; sans elle, rien ne le distingue de la réalité vulgaire ; tous les artistes le déclarent; nul ne pourrait le nier sans se contredire.

Il y a donc une définition de l'Art commune à toutes les écoles ; c'est celle que nous avons donnée déjà : l'Art, travail humain, est la *représentation substantielle de l'invisible, l'incorporation de l'Absolu.*

D'autre part, il n'y a pas moins de réalité évidente dans la loi ternaire des manifestations de l'Absolu en notre monde. C'est un fait qu'il nous apparaît ou comme *essence*, ou comme *substance*, ou sous la forme intermédiaire de *l'activité vitale* qui occupe le temps et l'espace. L'Absolu, un par essence, se manifeste pour nous en une variété de quatre types dont il est l'esprit unique.

C'est en vertu de ce principe que l'unité de l'Art, notamment, est partagée en quatre formes essentielles. Deux d'entre elles sont empruntées au langage :

La littérature, forme artistique la plus rapprochée de l'Idée, la plus près de l'*Absolu*.

Et la musique, qui n'a plus du langage que le ton, mais qui y ajoute la forme du *Temps*, le rhythme (1).

---

(1) Entre elles est la Poésie, intermédiaire complexe fait de langage et de musique.

En opposition à ces deux ordres, il y en a deux muets, matériels, ceux des arts plastiques :

L'architecture, réduite aux formes géométriques et massives, tout près de l'art industriel, enchaînée à la matière, à la *Substance*.

Et la peinture, représentation de l'*Espace* sur une surface plane par la vie de la lumière et des lignes (1).

Puis l'unité de l'Art commence à reparaître à travers les arts, dans le *Drame théâtral*. Traduit non plus par des formes inertes, mais par la personne humaine, entièrement vivant, rassemblant toutes les formes artistiques, il fait ressortir le but tout entier de l'Art :

Éveiller par les sensations de la réalité toutes les émotions de l'âme, la passionner, l'enthousiasmer pour l'emporter jusqu'aux sommets sublimes de l'Idée.

Perdez de vue maintenant la superbe unité de cet ensemble, isolez-vous en quelqu'une de ses parties, et toute harmonie disparaît pour vous plonger dans l'obscurité d'une spécialité, d'une école sectaire. Vous n'êtes plus que littérateur, musicien, peintre ou architecte, au lieu d'être artiste avant tout. Vous devenez idéaliste, classique, romantique, réaliste. Peut-être même, tombant plus bas encore dans les pièges de l'analyse, irez-vous vous enfermer en quelque théorie de détail : symboliste, physiologiste, tachiste, impressionniste ou tout autre plus ou moins exclusive.

(1) Entre elles est la Sculpture, intermédiaire complexe qui les réunit en passant de l'ornement au bas-relief.

Ce que nous venons de dire de l'Art en général s'applique également à chacun des arts en particulier. Dire que la littérature est l'art le plus voisin de l'esprit, que la musique, qui se rapporte au temps, est l'art de l'enthousiasme, que la peinture, qui correspond à l'espace, est celui du charme passionnel, que l'architecture est celui de la sensation, c'est exprimer seulement *l'effet le plus immédiat* de chaque art, celui par lequel il saisit tout d'abord l'âme humaine ; ce n'est pas dire que cet effet soit le seul.

Loin de là, il n'est pas d'art particulier qui ne réponde à l'unité complète de l'Art. C'est par les sens que l'architecture s'empare de nous, à peu près comme le fait la nature inerte, par la majesté de ses masses immobiles qui bravent le temps, l'étendue des espaces qu'elle mesure en la circonscrivant, la variété de ses profils ou de ses surfaces ; mais nos théâtres, nos monuments, nos cathédrales, sont là pour attester combien cet art peut nous élever à travers la forme, à travers l'harmonie du nombre jusqu'aux pensées gracieuses, majestueuses ou sublimes, jusqu'au recueillement le plus spirituel.

Et ainsi des autres arts.

En déclarant donc que chacun de nos arts a pour mission, comme l'Art en général, d'élever nos âmes de la sensation aux régions les plus hautes de l'Idée, nous devons ajouter qu'un but si sublime n'étant que fort rarement atteint, il ne faut pas négliger les effets moindres qui en sont comme les degrés. Sans briser l'unité de l'Art, sans perdre de vue le sommet de sa pyramide, il ne faut dédaigner aucun de ses étages. Il

n'est jamais inutile d'enthousiasmer seulement, ou de charmer seulement, ou d'éveiller une sensation supérieure, pourvu qu'on ne croie pas avoir atteint la perfection humaine, qu'on ne décourage aucun espoir, aucun effort plus ambitieux.

Insistons sur ce point fort important pour notre sujet ; il va nous conduire à la définition du Beau que nous n'avons pas encore établie.

## II

La critique oublie aisément de suivre chez l'amateur l'effet de l'idée inspiratrice de l'artiste : Comme toute autre force, celle-ci obéit à la loi trinitaire si bien définie par Aristote ; passant de la puissance à l'acte par le mouvement. Nous venons de la voir engendrer l'œuvre artistique, mais son énergie n'est pas épuisée par cette création ; elle n'a accompli que la moitié de son mouvement. Qu'est-ce en effet qu'une œuvre d'art qui ne se produit pas en public ? Une créature étouffée dans le sein de sa mère, supplice et désespoir de l'artiste. Il faut qu'elle se répercute dans l'âme passive du spectateur en deux mouvements exactement inverses de ceux qui ont vivifié l'activité de l'inventeur. Sa forme séductrice éveille le sentiment, endort la volonté qui pourrait réagir, crée une *suggestion*, reflet de la puissance originaire, et donne ainsi à la conduite de celui qui la reçoit une orientation puissante en raison de la force d'impulsion.

Idée inspiratrice, forme réalisatrice chez l'artiste ;

forme suggestive, direction de l'acte chez le spectateur. Voilà comment se décompose l'influence de l'art sur nos âmes :

« Les gestes *intérieurs*, ceux qui appartiennent
« plus particulièrement à l'âme, se mettent à l'unisson
« avec tous les phénomènes qui se passent dans le
« monde terminé et indéterminé : l'âme est paisible
« avec la paix d'une belle soirée, elle est orageuse
« avec les mouvements orageux du ciel, des hommes
« et des choses ; elle se sent doucement expansive de-
« vant une fleur gracieuse ; elle se resserre devant une
« âme contristée, et, si elle s'isole enfin de toutes ces
« sujétions, souvent profondes, souvent passagères,
« ce ne sera que pour devenir une cause à son tour
« dans l'ensemble de tous les mouvements ordonnés
« de la vie de l'univers (1). »

Or la distinction quaternaire de tempéraments qui nous a frappés dans les œuvres d'art ne leur est point spéciale ; elle est universelle ; le goût des spectateurs comme l'inspiration des artistes est plus particulièrement sensible, soit à la forme idéale, soit à l'enthousiasme ordonné et majestueux, ou désordonné et passionnel, soit aux sensations sereines de la nature ; quelques-uns même seront plutôt synthétiques.

C'est en face de l'œuvre qui répond à notre goût spécial, à notre tempérament, que nous sentons plus particulièrement vibrer notre âme au frisson du Beau ; chacun de nous a son art de prédilection, et, dans cet

(1) Ce remarquable passage, que l'on pourrait croire écrit d'hier, est tiré de l'édition de 1858, du Manuel Roret : *Peintre d'histoire et sculpteur*, par L.-G. Arsenne et F. Denis.

art son genre préféré. C'est cet entraînement naturel qui égare aisément l'impartialité du critique à la suite d'une école sectaire au lieu de laisser son jugement sous l'influence des lois universelles.

Chaque ordre d'artiste a donc son public, ses partisans, spécialisation précieuse s'il sait comprendre que son école n'est qu'un point de vue du Beau complet correspondant à la corde la plus sensible chez ses admirateurs, et que par elle il peut faire vibrer en eux les harmoniques du clavier tout entier.

L'importance de ces observations s'accroît encore quand on les étend de l'individu à la société et surtout à une société démocratique comme la nôtre. Elle est partagée par les quatre ordres de tempéraments en autant de classes tellement naturelles qu'aucune de nos institutions, aucun de nos efforts les plus violents n'en a pu briser les cadres. Quelle que soit notre situation sociale, nous vivons réellement dans une certaine sphère d'idées dont nous ne pouvons sortir que par le perfectionnement psychique, ou à l'inverse, par une dégradation malheureuse. Les uns sont plus attachés à la nature, aux sensations positives et réalisatrices, d'autres aux passions humaines, sentimentales ou intellectuelles, d'autres encore à la spéculation, aux aspirations spirituelles, à la science ou à la religion. C'est là qu'est l'origine de nos classes sociales : Réalisateurs du travail, directeurs des groupes sociaux, théoriciens et éducateurs, ou directeurs des esprits et des consciences, voilà les caractères qui distinguent vraiment, en dehors de tout classement artificiel, la plèbe, la bourgeoisie, la noblesse et le clergé,

faisant de ces classes autant de fonctions nécessaires de la société.

Quant à la raison d'être de la société elle-même, elle est dans l'appui que nous nous devons les uns aux autres pour nous élever de tous nos efforts vers l'idéal de Beauté, de Vérité et de Bonté qui est gravé au fond de nos cœurs, car il est le but suprême de la nature entière, qui ne vit que pour s'arracher au néant et s'élever à l'Être.

Il n'est donc pas de classe sociale qui ne soit également intéressante ; s'il fallait même établir une différence entre elles, ce devrait être au profit des plus éloignées de l'Idée suprême. C'est vers elles que la société s'abaissera avec une sollicitude toute particulière pour les appeler à la vie complète, à toutes les aspirations, à toutes les splendeurs sans lesquelles elle n'a point de raison d'être.

Sur eux aussi l'art aimera à projeter la magie de ses rayons lumineux pour éveiller leurs espérances, leur foi en un avenir indéfini de progrès et d'illumination.

Or aux moindres les manifestations les moins élevées de l'art sont seules accessibles : l'histoire le prouve par l'évolution des arts. La critique devra s'en souvenir pour songer à guider avec la même impartialité tous les ordres et tous les genres de l'art.

*<sub>*</sub>*

Que ce soit donc au point de vue de l'artiste ou à celui de l'amateur, au point de vue individuel ou au point de vue social, nous devons dire que tout ordre artistique est bon et profitable, que dans chaque ordre

ment rare, n'est pas indispensable à la Beauté de l'œuvre artistique ; un seul de ces éléments peut lui suffire, particulièrement celui de la beauté physique, parce que les lois du Cosmos en font elles-mêmes une synthèse, comme on l'a dit tout à l'heure (1).

L'œuvre artistique existe dès que, sous la Forme, on voit apparaître l'Invisible qui en fait la vie propre, le caractère ; dès que l'on peut dire à son aspect : *Mens agitat molem*. Les beautés des autres ordres ajouteront à celle-là en proportion de leur intensité et de leur degré, mais elles ne lui sont pas indispensables. De là la beauté du portrait ; c'est ce qui fait aussi que la représentation sincère d'un être hideux par lui-même est belle en proportion de l'énergie avec laquelle elle fait ressortir l'essence de son caractère.

> Il n'est point de serpent ni de monstre odieux,
> Qui par l'Art imité, ne puisse plaire aux yeux.

Une œuvre d'art peut donc nous ravir par la beauté physique ou intellectuelle et manquer de la beauté morale. Telle est, par exemple, une peinture indécente, ou en général toute production séduisante propre à exciter les passions viles. Mais une pareille œuvre, tout le monde sera d'accord pour la condamner ; elle constitue la *Magie noire de l'Art*.

Nous sommes donc fondés à affirmer que toute variété de l'Art est bonne et profitable, mais à la

---

(1) De même la beauté du sujet qui viendra du goût, ou celle qui naîtra du style, pourra faire pardonner la pauvreté de l'exécution.

double condition qu'elle soit *belle* et qu'elle soit *morale*:

Sans la beauté, elle n'existe pas comme œuvre d'art ; sans la moralité, elle existe, mais comme puissance condamnable en proportion de sa grandeur même.

Ce n'est pas à dire, on le comprend, que l'artiste doive se refuser à la représentation d'aucune passion mauvaise, d'aucun être haïssable ; le drame est et doit être un des éléments les plus riches de l'Art, mais il ne lui est permis de nous rendre ni des formes sans caractère, sans harmonie naturelle, ni de prendre pour essence de la Beauté *l'Esprit du mal*.

### III

Jusqu'ici nous nous sommes rendu compte du rôle général de l'Art, nous nous sommes expliqué comment et à quelles conditions fondamentales ses manifestations de tous genres sont également acceptables et dignes d'encouragement. Ce n'est pas encore assèz pour préciser les devoirs de la critique ; il faut établir aussi comment celle-ci peut éclairer chaque artiste, si spécialisé qu'il soit, vers le but unique, la finalité commune de tous les arts et de tous les genres.

Nous devons pour cela examiner d'un peu plus près les effets spéciaux à chacun des ordres que nous avons distingués.

Les propensions particulières qui déterminent le goût et le style ne sont chez l'artiste que des facultés passives qui ne le distingueraient pas de l'amateur s'il n'y ajoutait le don de réalisation, la capacité de donner un corps à l'Idée qui l'impressionne. En dehors de l'énergie mentale qu'il exige, ce don est susceptible des mêmes variétés que les autres ; leur distinction constitue, notamment chez le peintre, ce que l'on nomme la *manière*.

Elle comprend d'abord une partie purement technique, mécanisme de l'art ou adresse dans le maniement de ses matériaux qui se perfectionne ou s'acquiert par le travail ; elle est secondaire, il suffit de l'indiquer.

Il y a ensuite et surtout dans la manière, ce qu'on appelle la *touche ;* elle correspond si bien au style qu'on les confond assez souvent l'une dans l'autre.

L'artiste, pour devenir créateur, ne doit pas seulement sentir l'idée sous la forme individuelle, il doit aussi reconnaître quelles parties de cette forme se trouvent modifiées par l'Idée qu'il veut rendre, car elles ne le sont pas toutes : telle ligne du visage, telle partie du corps, telle lumière, sont affectées à l'exclusion de telle autre par une impression donnée ; ce sont elles qui la traduisent, c'est elles qu'il faut savoir reconnaître : « Ces distinctions , dit Reynolds, « ne sont nullement une réunion de tous les petits « détails séparés, ainsi que le pensent quelques per-

« sonnes »... Les détails ou particularités qui ne con-
« tribuent pas à l'expression du caractère général
« sont encore plus mauvais qu'inutiles ; ils sont pré-
« judiciables en ce qu'ils nuisent à l'attention et la
« distraient du point principal (1). »

Il est clair que la perception de ces caractères formels dépendra d'abord du style propre à l'artiste, en ce qu'il aura tendance à se borner à ceux que ses facultés spéciales lui indiquent ; c'est en quoi la *touche* se confond avec le style ; mais elle a aussi ses sources plus particulières dans la manière de rendre ces mêmes caractères.

L'artiste au style spirituel, chez qui l'intuition est la faculté principale, traduira ses impressions en se bornant autant qu'il le pourra aux parties modifiées de la forme ; il *sacrifiera* tout le reste, comme n'appartenant pas à l'Idée.

Au contraire, l'artiste au style réaliste, capable seulement de sensations, devinera l'idée sous la forme sans savoir signaler nettement par quoi elle s'y révèle ; sensible à l'individualité formelle, ne reconnaissant le type que par le *tact* de l'âme, il n'aura d'autre

---

(1) *Diderot* dit aussi : « Il faut choisir l'individu le plus rare
« ou celui qui représente le mieux son état, et le soumettre
« ensuite à toutes les altérations qui le caractérisent... Un
« bossu est bossu de la tête aux pieds ; le plus petit défaut
« particulier a son influence générale sur toute la masse. »

Et *Fromentin* dans son excellente étude : *Les Maîtres d'au-
« trefois :* « Enlevez des tableaux de Rubens la variété, la pro-
« priété de chaque *touche*. Vous lui ôtez un mot qui porte
« un accent nécessaire un trait physionomique. Vous lui enle-
« vez peut-être le seul élément qui spiritualise tant de matière
« et transfigure de si fréquentes laideurs... Je dirai presque
« qu'une touche en moins fait disparaître un trait de l'artiste. »

moyen de le rendre que de le copier fidèlement dans la plénitude de sa forme, non par certains détails.

Entre ces deux extrêmes, les artistes sensibles aux modifications expressives de la forme, sans leur faire comme l'idéaliste le sacrifice de ce qui n'est pas atteint se contenteront d'exagérer les effets de l'idée à rendre.

Cette exagération, les romantiques la feront d'instinct, avec une fougue plus ou moins hardie, les classiques la baseront sur des règles-méthodiques, cherchées ou reçues par tradition.

Ainsi s'expliquent les quatre types principaux d'œuvres artistiques signalés au début. Inutile de rappeler d'ailleurs que, par l'effet de sa personnalité, l'idéaliste, le classique, le romantique, le réaliste auront tendance à se montrer tels dans leurs goûts et leur style aussi bien que dans leur touche, ce qui contribuera à les accentuer davantage. Inutile aussi de remarquer toutes les combinaisons de ces types que nous sommes obligés de passer sous silence en cette légère esquisse.

Il nous reste à nous rendre compte de l'effet spécial que chacun d'eux produit sur le public.

*
* *

L'Idée, que l'artiste a été puiser dans l'invisible pour lui donner un corps, s'empare de nos âmes par toutes les séductions qu'elle doit au goût, au style et à la manière de son évocateur. Nous avons dit comment, avide de réalisation, elle s'implante en nous pour nous inspirer, nous possédant jusqu'à ce qu'elle

Pagination incorrecte — date incorrecte

**NF Z 43-120-12**

nous ait arraché la vie de l'Acte ou jusqu'à ce qu'elle soit vaincue par un effort de la volonté.

C'est dans l'Idée qu'est la puissance magique de l'Art ; aussi est-ce à l'œuvre artistique que nous demandons les moyens de persuasion ou de séduction les plus actifs, depuis le bijou complice du désir amoureux jusqu'à la pompe sublime de la théurgie. C'est l'Art qui, par l'éloquence, par la poésie, par la chaleur ou l'apaisement des harmonies musicales, par l'entraînement des marches ou des danses, par le charme des couleurs, la grâce ou la majesté des formes, se joue le mieux de nos passions pour les emporter au souffle de l'Idée qui l'inspire.

Quelle qu'elle soit, cette idée, bonne ou mauvaise, basse ou relevée, créatrice ou destructrice, le *geste* qui la réalise cédera presque toujours aux séductions d'un art puissant. C'est pourquoi tant de philosophes ont songé à bannir l'art de notre société, comme s'il était aucune puissance que la Providence nous ait confiée pour la combattre ou la fuir au lieu de la diriger vers sa perfection !

Nous avons dit encore comment chacun de nous est particulièrement sensible à l'une des quatre formes typiques selon ses propres facultés, et il faut ajouter par conséquent aussi, selon sa classe, selon son éducation. C'est en cet effet spécial que nous trouvons la portée la plus considérable des distinctions établies dans cette étude, avec la preuve de leur caractère naturel, parce qu'elles correspondent exactement aux principales écoles philosophiques qui ont partagé le monde, c'est-à-dire aux variétés de l'Idée, lesquelles

sont calquées elles-mêmes sur les divisions fondamentales de l'univers : le Métaphysique, le Physique, et la Vie animique qui unit ces deux extrêmes.

Quelques mots vont suffire à montrer cette concordance :

L'Idéaliste est le *métaphysicien* de l'Art ; il ne perçoit nettement que l'Abstrait, la forme lui échappe presque; il n'en voit plus que quelques traits, quelques nuances. En tout sujet, ses impressions, son style, sa manière, sont aussi métaphysiques que possible ; c'est l'essence des choses qu'il prétend traduire en cherchant non à la dégager, mais à l'affranchir de la forme qu'il aime à préciser nettement par les traits les plus rares. Ses œuvres inspirent toujours quelque chose de profond, d'absolu, de supérieur aux pensées et aux impressions communes ; elles ne sont pas fréquentes, du reste, et peu de personnes les apprécient bien.

Le réaliste est, au contraire, l'artiste de la matière : positif, non précis, il s'attache à la sensation ; c'est la forme elle-même qui lui plait, et la couleur plus encore que la forme qui a déjà quelque chose de cet abstrait qu'il abhorre. Il n'aime que l'objet immédiat, solide ; son pinceau le palpe, le caresse en toutes ses nuances, sans souci de ce qui l'entoure et surtout des lointains hors de sa portée. Il lui faut la possession des choses ; c'est d'elles qu'il remplit l'esprit du spectateur en les revêtant d'une superbe harmonie de couleurs, car l'harmonie est la beauté propre de la nature inerte, et le réaliste est le peintre de la nature ; son culte pour elle s'élève aisément au panthéisme.

Idéalistes et réalistes produisent les uns et les autres

une impression calmante, les premiers par une sérénité qui élève l'âme au-dessus de l'esclavage des choses, les derniers par la quiétude des sens satisfaits. Leurs compositions sont généralement calmes, leurs formes verticales et sveltes pour les idéalistes, plutôt massives et horizontales pour les réalistes, sont placides ou au repos. Il en est tout autrement des deux autres classes qui respirent les agitations de la vie.

A ceux-là, tous les mouvements de la passion jusqu'à ses exagérations les plus violentes. Ceux d'entre eux qui se rapprochent plus des idéalistes, les intellectuels, discutent l'Idée au lieu de la traduire dans sa pureté. Egalement éloignés des entraînements spirituels et des émotions qu'elle peut soulever, ils la plient aux exigences d'une raison froide. En art comme en philosophie, ils sont *déistes*, psychologues, savants, dogmatiques, autoritaires, pompeux. Ce sont les *rationalistes*, les Jansénistes de l'Art. Ils ont réduit les théories trinitaires de Platon et l'indépendance grecque à la formule tyrannique du beau idéal et emprisonné la liberté du style dans les proportions des canons orthodoxes. Connaisseurs parfaits, du reste, des facultés animiques de l'homme quand ils ne le représentent pas dans toute la solennité étudiée qui leur est propre, ils se complaisent à rendre les variétés de sa physionomie en les rapportant à leur type normal. Aigris souvent, aussi, par les défectuosités qu'une telle comparaison accuse, ils prétendent que « l'art doit corriger les écarts de la nature », et ils aiment à flétrir ces écarts par la satire. En peinture,

ils excellent donc dans le tableau d'histoire classique, le portrait et la caricature.

Tout autres sont ceux qui s'attachent à la vie par le sentiment plus que par l'intelligence. *Epicuriens* dans l'acception la plus relevée du terme, comme Diderot et Voltaire, enthousiastes à philosophie complaisante ou philanthropes comme Jean-Jacques Rousseau, sombres ou charmants, ce n'est ni dans l'esprit, ni dans le raisonnement, ni dans les sens qu'est la source de leur style. Ils ne s'élèvent point aux sublimes hauteurs ; ils ne cherchent ni à persuader ni à satisfaire ; gracieux, attendris ou fougueux, ils charment, ils émeuvent, ils passionnent. C'est leur seul objectif.

Ces correspondances de l'art avec la philosophie qu'il traduit et qu'il rend populaire apparaissent clairement par l'examen le plus rapide des quatre derniers siècles de notre histoire.

La sobriété des primitifs qui viennent aboutir à Raphaël, l'art solennel du grand siècle, les grâces affectées de Boucher, de Watteau, de Greuze ; le romantisme et le naturalisme modernes marquent assez la succession de la Religion, du Rationalisme, de l'Indépendance humaine et de la Science positive qui caractérise le progrès dans cette période (1).

(1) Il est bien entendu qu'il ne s'agit ici que de la note dominante de chaque époque ; à leur intérieur, nos quatre types fondamentaux la partagent en subdivisions analogues, et chacun d'eux apparaît toujours, au moins en minorité, dans ces subdivisions elles-mêmes. Nous omettons aussi forcément leurs combinaisons même primaires. Il faudrait tenir compte cependant de ces détails pour expliquer suffisamment toutes les richesses de la Renaissance.

\*
\* \*

Ces observations semblent de nature à obscurcir le problème fondamental de la critique plutôt qu'à l'éclairer. En fait, elle paraît bien déroutée par l'abondance des genres qui, de nos jours, se disputent les émotions et les suffrages du public. Reprenons ses divers avis sur le rôle de l'artiste envers ses contemporains.

Se bornera-t-il à refléter leurs idées dominantes, celles de la majorité ? Rabaisser ainsi l'Idée au service de la passion, ce sera prêter sa puissance à l'accroissement de la confusion et des erreurs ; car, nous l'avons vu, la magie de l'Art prête aux idées un pouvoir tout particulier de réalisation tout à fait indépendant de la qualité de celles-ci. Et qui peut prétendre que les meilleures soient déjà le lot de la majorité parmi nous ? L'Art acceptera donc la complicité de toute décadence, de toute corruption ? Quel artiste digne de ce nom y voudrait consentir ?

En vain voudrait-il cependant se désintéresser du reste de ses contemporains, se renfermer dédaigneusement dans le culte de l'art pour l'Art. Tandis que son œuvre ira porter dans la société la puissance de l'Idée qu'il incorpore, osera-t-il se désintéresser des ravages qu'elle y pourra causer, ou sera-t-il insensible au bien qu'elle y fera ? La gloire le laissera-t-elle indifférent ?

Il faudra donc qu'il s'efforce d'éclairer, de diriger, d'élever son siècle. Comme toute puissance issue de l'Idée, comme la Science, comme la Religion, l'Art

est un sacerdoce ; il en faut accepter tous les devoirs.

Mais voici que notre embarras redouble. Quel ordre d'idées, quelle école doivent être préférées, vers quel but doit tendre l'effort de l'artiste, ou si tous sont louables, comment les concilier ?

Quelques critiques, se rappelant l'histoire, voudraient faire rétrograder l'Art aux temps primitifs parce qu'ils étaient plus métaphysiques ; la marche des choses les effraie. D'autres prétendent ou lui imposer des règles nées d'une froide analyse des chefs-d'œuvre passés, ou, au contraire, le livrer aux caprices de l'imagination. D'autres enfin, indignés de toutes les défectuosités, de toutes les erreurs d'une forme émaciée ou factice, ne reconnaissent que la vérité de production. Voilà comme nous avons vu chacun s'enfermer autant que jamais en son école sans réussir même à la garantir de dissensions aussi tranchées que celles de l'ensemble.

Nous avons dû nous refuser à chacune de ces opinions sectaires. Tout en nous applaudissant de la richesse que leur lutte annonce à notre époque, nous avons remarqué qu'aucune école n'étant accessible à tous les spectateurs, il n'y en avait pas qui eût droit à la direction suprême. Nous devons ajouter que chacune d'elles, considérée isolément, est défectueuse comme chacun des systèmes de philosophie qu'elles représentent, et, par suite, qu'elle est d'autant plus dangereuse qu'elle approche de la perfection de son genre spécial.

L'école idéaliste est trop métaphysique, elle mécon-

naît trop la forme ; elle tend à nous égarer dans un mysticisme exclusif, contre nature.

Le Réaliste est trop sensuel ou trop vulgaire, incapable de nous élever aux hauteurs où l'humanité a droit d'aspirer.

L'école Intellectuelle ou celle du sentiment sont trop raisonnables ou trop passionnelles, fausses encore, par leurs prétentions théâtrales ou leur enthousiasme déréglé.

Nous n'avons donc de refuge que dans l'union synthétique de tous leurs ordres ; mais dans leur *synthèse*, non dans une moyenne, médiocrité déplorable qui émasculerait tous les genres, ni dans une synchrèse forcément partielle si elle ne reproduisait pas l'anarchie.

Comment donc une pareille synthèse peut-elle et doit-elle se faire? C'est ce qu'il faut examiner maintenant.

## IV

Plus on contemple la nature en artiste, ou plus on l'étudie en savant, dans son ensemble ou dans ses détails, et plus on est pénétré d'admiration au spectacle de ses harmonies, de sa vérité, de la conformité de toutes choses à ses fins, plus on s'extasie devant sa *Beauté*. — La nature est l'œuvre d'art la plus merveilleuse.

C'est qu'en elle nous voyons partout l'Essence, l'Esprit éclater sous le masque de la substance et de la matière ; la Forme y est l'exacte traduction d'une Pensée suprême.

Et ce n'est pas seulement cette condition première

de la Beauté que nous retrouvons en elle. elle nous montre aussi la loi universelle, la raison d'être du Cosmos. Sa vie n'est, pour emprunter le langage d'Aristote, que le Mouvement à travers lequel la Puissance passe à l'Acte ; ou, pour parler plus largement encore, avec la religion chrétienne et la tradition occidentale, la Vie de la nature n'est que la voie par laquelle la créature appelle éternellement le Néant infini à l'infinité de l'Être.

En cette loi, raison d'être du progrès indéfini, est la clef de la Beauté comme de toutes choses ; elle explique et précise les distinctions fondamentales de cette étude, et fournit, comme on va le voir, la solution du problème critique.

La Beauté, avons-nous dit, est le sentiment qui révèle la présence de l'Être au sein de l'inertie ; il faut ajouter que la puissance de sa magie n'est pas seulement dans le sentiment d'adoration qu'une pareille révélation nous inspire, car cette vénération, quand nous la ressentons, nous écrase beaucoup plus qu'elle ne nous anime : tel est l'effet des immensités, des abîmes, d'un pouvoir formidable. La Force stimulante de la Beauté est dans l'Espérance infinie qu'elle ajoute à son charme, dans la Foi de notre union future en l'infinité de l'Être. *Le Beau est essentiellement religieux* (1).

Or cette espérance, essentielle à notre être fini mais progressif, ne peut se réaliser, pour nous comme pour toute créature, que *par la loi Trinitaire*.

---

(1) Kant a magistralement fait ressortir ce double caractère actif et passif du Beau, dans sa *Critique du jugement esthétique*.

L'Essence et la Substance ne s'unissent dans l'évolution ascendante que par l'intermédiaire d'un troisième principe à double face, l'âme, qui est à la fois intellectualité et sentiment.

L'Esprit vient au-devant de la matière par l'intelligence et le sentiment, la matière monte vers l'esprit par le sentiment et l'intellectualité : La Vie n'est que la forme de cette union progressive, qui sans cesse approche de son but infini comme une courbe de son asymptote.

Nos quatre écoles fondamentales sont les quatre moments de cette course gigantesque. Comme notre vue bornée n'est pas encore accoutumée à percevoir l'immensité d'un pareil ensemble, nous nous attachons à ses détails, nous nous spécialisons par ceux qui nous frappent le plus :

Si c'est notre origine substantielle, si nos espérances à l'infini sont encore enveloppées ou timides, nous sommes *réalistes* ;

Si c'est le mouvement grandiose de la Vie qui nous trouve plus sensibles, nous oublions pour ses joies, les béatitudes qu'elle promet à nos peines, nous sommes *épicuriens*;

Les espérances sublimes commencent-elles à s'éveiller, nous devenons plus sévères, plus rigoureux ; la règle nous attire, nous nous tournons vers l'intelligence pour lui demander la sagesse ; nous devenons *stoïciens* ou *jansénistes* (1) ;

Enfin notre âme est-elle éclose dans l'atmosphère

(1) L'esprit d'amour, dit Swedenborg, aime aveuglément Dieu ; l'esprit de Sagesse a l'intelligence et sait pourquoi il aime.

des aspirations éternelles, nous voilà *tout à l'Idée.*
Autant d'exagérations de notre faiblesse !

Il ne faut ni désespérer dans le néant, ni s'attarder au plaisir de s'y arracher par la vie, ni en dédaigner les spontanéités humaines pour une règle fatale, ni surtout peut-être, se croire déjà capable de la spiritualité et « faire la bête en voulant faire l'ange ».

Ce qu'il faut, ce que le créateur effectue par l'univers, ce qu'il nous demande de réaliser en nous-mêmes, c'est l'union constante de l'essence avec la substance, l'inflexion persévérante de la courbe vers son asymptote, l'œuvre spiritualisée mais formelle. C'est là notre synthèse Trinitaire.

Mais, qu'on l'entende bien, cette synthèse n'est pas entre les deux extrêmes ; elle n'est pas fixe ; elle ne correspond pas à un équilibre stable, mais bien à un équilibre dynamique, elle est un devenir, toujours plus radieuse à mesure qu'elle approche de sa limite ultime.

Cette remarque est essentielle ; en l'oubliant, on tombe ou dans un vague éclectisme ou dans le découragement pessimiste :

On peut se laisser aller à croire que le sentiment et l'intelligence participant tous deux de l'essence et de la substance sont capables de réaliser la synthèse désirée (1). C'est oublier que ces facultés ne sont que des

Les ailes de l'un sont déployées et l'emportent vers Dieu ; *les ailes de l'autre sont repliées par la terreur que lui donne la science.* L'un désire incessamment voir Dieu et s'élance vers lui ; l'autre y touche et tremble.
(1) Par l'effet de cette illusion, on arrive à ne voir dans l'histoire qu'une série de cycles fatalement semblables et toujours répétés, comme l'a fait Cousin pour la philosophie, et comme le veut Spencer en cosmologie.

reflets des deux principes fondamentaux ; des moyens non des fins. Le seul effet de leur union est l'exagération de la vie qui nous enferme alors dans l'inutilité de ses joies et de ses douleurs (1).

Il n'est pas plus raisonnable de vouloir l'union directe des deux extrêmes. l'Esprit et la Matière ; elle est contre-nature ; quand on les sépare ensemble des deux autres, ils s'excluent et risquent de nous égarer dans un mysticisme inintelligible, érotique ou religieux, très souvent voisin de la folie (2).

Une seule voie est naturelle, la synthèse de l'Esprit et de la Matière à travers le sentiment et l'Intellectualité, la réalisation de l'Idée par la Forme, non sans elle ou à ses dépens.

A chaque instant du *présent*, la créature humaine qui veut effectuer cette synthèse sur sa vie animique doit s'appuyer sur les acquisitions du *passé*, sur la substance dont elle s'échappe, mais pour les vivifier des visions de *l'avenir* qu'elle doit fixer toujours ; ainsi seulement elle peut participer au perpétuel devenir.

\*
\* \*

On peut comprendre maintenant quelles règles nous assignons à la critique, particulièrement en peinture.

---

(1) On aura la preuve de cette assertion par la considération des artistes dont le tempérament est une combinaison de ces deux principes intermédiaires ; ce sont les plus fougueux, comme Delacroix, Rubens, Salvator Rosa par exemple.

(2) C'est par une pareille erreur que Vico à son tour n'a vu dans la vie de l'histoire qu'une suite de cycles fermés analogues à ceux que Cousin a répétés.

Fabre d'Olivet et Saint-Yves nous arrachent à cette illusion (qui est aussi celle de l'Inde) par la loi trinitaire.

Nous ne demandons pas l'Union directe des écoles idéaliste et matérialiste, mais nous voulons que cette réunion s'accomplisse par l'intermédiaire des deux écoles moyennes : l'intellectuelle et la sentimentale.

L'œuvre parfaite est celle qui fait concevoir l'Unité de l'Absolu à travers la polarisation fatale de ses modalités dans la sphère du relatif, qui est la nôtre.

C'est pourquoi nous appelons toutes les écoles à concourir à ce concert final qui est la perfection de l'art. Sans doute nous ne prétendons pas à la réalisation immédiate de ce but idéal, mais c'est précisément pourquoi nous considérons chacune de nos écoles comme une individualité en voie de progression vers l'Art unique par l'un des chemins qui y conduisent.

Elevée au-dessus de toutes les écoles, dans le sentiment de leur union harmonieuse, notre critique veut s'efforcer d'éclairer pour chaque artiste la voie qui peut le conduire au but central, en lui disant comment il peut la suivre ou y revenir s'il est égaré.

Si donc nous déclarons que toute école est égale devant l'Art comme toute créature l'est devant l'Être suprême, c'est que nous pouvons affirmer que chacune a sa perfection propre qui le rapproche de la perfection absolue comme tout ruisseau conduit à la mer.

Cette perfection, on le voit, ne peut pas consister dans l'exagération des caractères de l'école, puisqu'un pareil moyen ne ferait qu'outrer les défauts avec l'individualité ; elle ne s'obtient au contraire que par l'acquisition des caractères des autres écoles, mais l'acquisition qui ne doit point faire perdre les qualités propres.

Il est donc pour chaque artiste une progression spéciale indiquée par son caractère individuel, ses goûts, son style, sa manière. Quelle est-elle, quels efforts demande-t-elle ? C'est ce que nous allons établir maintenant en revenant tout spécialement à la peinture.

## CHAPITRE III

### I

L'artiste désireux de la perfection adresse à la critique trois questions principales : Quelles qualités lui manquent ? Quelle direction doit-il adopter pour les acquérir ? Et par quel travail plus particulier ?

Pour déduire leur solution de notre théorie, rassemblons d'abord tous les principes qu'elle nous a fournis.

L'Art, incorporation du Verbe dans la Forme, par une création propre de l'homme, doit dominer le sentiment public pour le régir, tout en en suivant les fluctuations, parce que l'œuvre artistique agit sur l'âme humaine comme un stimulant d'activité des plus puissants.

Le domaine esthétique se trouve réparti en quatre régions principales tellement naturelles qu'elles se partagent et expliquent à la fois les diverses formes de l'Art, les écoles qui s'y disputent la suprématie ; le goût, le style, la manière de chaque artiste, les im-

pressions du public et jusqu'aux décisions de la critique.

Nous avons reconnu que ces quatre ordres esthétiques qui, par leurs combinaisons, embrassent toutes les variétés secondaires, correspondent à autant de systèmes fondamentaux de philosophie parce qu'ils représentent les aspects principaux de l'Idée au point de vue humain. En Art, ils proviennent des proportions de la Forme à l'Idée dans la combinaison d'où naît la création artistique.

Deux de ces ordres sont de caractère absolu, comme se rapprochant le plus de la Forme pure ou de l'Idée pure; les deux autres sont relatifs à l'homme; ils viennent: l'un du Sentiment, plus voisin de la Forme, l'autre de l'Assentiment, plus voisin de l'Idée. Aucun d'eux n'est parfait; tous sont défectueux; mais cependant tous sont estimables; nous n'en devons condamner aucun au nom des autres, parce que, loin qu'ils soient inconciliables, chacun d'eux, comme chacune de leurs combinaisons, est un acheminement vers la perfection qui doit les embrasser tous.

Cette perfection, nous l'avons trouvée non dans le mélange éclectique ou dans une moyenne de médiocrité, mais dans la création de la Forme exactement adéquate à l'idée, dans l'Idéalisation de la Forme; non dans un équilibre fixe des ordres ou des écoles, mais dans un but infiniment éloigné dont l'histoire de l'Art trace le devenir indéfini.

Si nous pouvions développer ici cette histoire, nous verrions apparaître successivement, dans un ordre constant, nos quatre systèmes naturels couronnés par

une ère synthétique où le génie, faisant un pas nouveau vers la perfection, donne à l'esprit humain une impulsion qui se partagera ensuite dans le même effort quaternaire. Tels ont été les grands siècles intellectuels et artistiques caractérisés par les noms des Appelle, des Raphaël, des Poussin.

Cette marche cyclique du progrès, que nous devons laisser au lecteur le plaisir de reconnaître par lui-même, fournit à la critique quelques enseignements essentiels :

Un Homère, un Phidias, un Raphaël, un Michel-Ange, ne naissent pas spontanément, inattendus, comme par un coup de foudre, au milieu d'un siècle qui, mal préparé, ne saurait les comprendre. L'histoire nous montre le génie toujours précédé d'un ensemble de précurseurs moins puissants qui lui ouvrent la voie en disposant pour lui, à leurs dépens, les esprits des contemporains. Il apparaît comme l'efflorescence féconde de toute une vie qui a grandi confuse encore et comme dépourvue d'âme jusqu'à ce qu'il arrive pour en faire éclater l'unité, l'harmonie et la beauté par l'esprit qu'il y ajoute. Aussi se refuse-t-on souvent à croire à son existence individuelle quand les siècles accumulés ont effacé les détails de son existence humaine sans diminuer sa grandeur. Les noms d'Hermès, d'Orphée, d'Homère, sont devenus la synthèse légendaire de tout un siècle.

C'est une loi universelle et la loi fondamentale du progrès que l'Esprit vienne animer ainsi les synthèses que prépare la Nature en ses aspirations vers l'Unité et la perfection de l'Être ; la théorie darwinienne, ap-

puyée de la paléontologie, en a donné de notre temps la confirmation la plus éclatante. Après qu'une suite de transformations de détails a produit comme une confusion d'essais plus ou moins informes, un être complet en son genre est adopté par l'Être universel pour subsister, seul type d'une espèce qui, par de nouveaux efforts vers la perfection, méritera, par la suite, une synthèse nouvelle.

Après que l'homme de génie est venu enrichir le monde de ses œuvres puissantes, les disciples la divulguent, la disséminent d'abord, puis la discutent, la modifient, la corrompent, la transforment jusqu'à ce qu'elle semble disparaître perdue en une confusion inextricable, mais c'est de cette confusion même que naissent, avec les précurseurs, les éléments de la synthèse nouvelle en progrès sur la précédente.

La Vie universelle s'accomplit comme celles individuelles, en analogie avec celle d'une terre que se partagent les jours et les nuits, ou avec celle de notre organisme, en une suite de systoles et de diastoles, semblables aux mouvements par lesquels notre cœur répand le sang purifié par le principe actif de l'air ou ramène à cette vivification le sang épuisé pour la nourriture du corps.

Par cette loi s'explique notre siècle aussi fécond que troublé. Il a tout scruté, analysé, décomposé ; mais, possédé jusque dans l'anarchie de ce besoin d'harmonie et d'unité que rien ne saurait arracher du désir humain, il aspire autant que jamais à quelque synthèse gigantesque en proportion avec le bouillonnement qui l'annonce ; il la pressent, il l'entrevoit, il la

demande à chacun de ses novateurs, et chacun d'eux, en effet, la lui prépare, chacun doit la prévoir pour diriger vers elle tous les efforts de son travail personnel.

Voilà ce que la critique doit se rappeler. Exiger du talent qu'il se fasse génie, dédaigner, décourager tout ce qui n'atteint pas les hauteurs est le fait d'un jugement étroit qui ne voit que le temps présent. Rien ne doit, non plus, être plus spontané que l'inspiration artistique : l'Esprit souffle où il lui plaît ; il ne faut donc pas songer à le détourner sous prétexte de le diriger par nos règles factices.

Il n'est pas plus sage enfin de prétendre à la perfection par l'exaltation d'aucune école spéciale ; ce n'est point par l'immensité de ses qualités que le génie se distingue ; elles sont toujours accompagnées de défauts énormes ; c'est par la grandeur de sa synthèse, de sa spiritualité.

Le génie ne se crée pas, il naît ; il descend parmi nous tout armé comme Minerve sortant du cerveau de Jupiter, mais il ne naît point sans l'incubation des efforts individuels qui le précèdent, sans le travail des siècles qu'il achève ; il faut seulement à ces efforts une orientation appropriée ; c'est cette orientation que nous avons à chercher à l'aide des principes établis jusqu'ici.

## II

Nous avons vu que toute œuvre artistique suppose comme éléments essentiels : le *goût*, qui en est l'esprit et préside au choix du sujet ; le *style*, qui en est l'âme,

et influe surtout la composition, et la manière, qui est double : *touche*, complément du style, d'où dépend l'exécution des détails, et *Science*, empruntée aux lois naturelles.

Nous avons dû noter aussi que le goût et le style correspondent au rôle passif de l'artiste, à l'inspiration ; leur modification ne peut s'attendre que d'un travail psychique très délicat auquel la critique ne doit toucher qu'avec la plus grande réserve, de peur de le troubler ; il est particulièrement difficile à la nature impressionnable de l'artiste. C'est principalement dans le goût et le style que réside la synthèse géniale ; c'est donc d'eux surtout qu'il ne faut exiger qu'un perfectionnement limité.

Nous ne nous attarderons pas à en détailler la marche, nous nous contenterons d'indiquer le but le plus prochain de ce perfectionnement pour chaque ordre d'artiste, obligés de négliger même les analogies qui justifient cette indication.

Chacun de nos tempéraments artistiques a trois perfections, en correspondance avec les trois aspects de toutes choses au point de vue humain : l'une passive, par rapport à l'Universel Créateur ; l'autre active, par rapport à la Nature créée ; la troisième mixte, ou réciproque, par rapport à l'homme. Les voici énumérées dans cet ordre :

La triple perfection de goût et de style que l'idéaliste doit faire éclater en son œuvre est dans la *Foi* en l'absolu, le *rayonnement* ou *Splendeur* sur le Monde, et la *Majesté* imposante vis-à-vis de l'homme.

La perfection, pour le tempérament intellectuel, se

manifeste par la *Noblesse*, l'*Indépendance* et la *Justice*.

Pour le tempérament sentimental, elle est dans la *Piété* (au sens le plus large du mot), les grâces de la *Poésie*, et l'*Amour*.

Enfin la perfection du tempérament réaliste se traduit par la *Sérénité panthéiste* (ou esprit de fatalité placide), la *Puissance productrice* et féconde ; la *Prudence* humble et patiente.

On pourra préciser ces assertions en comparant, par exemple, Raphaël à Michel-Ange ; la splendeur majestueuse, la piété, la grâce, la douceur du premier accusent nettement son caractère idéaliste et sentimental ; la vigueur indépendante, la puissance, la grandeur violente et fatale du second le signalent aussi clairement comme le maître des intellectuels réalistes et passionnés.

\*
\* \*

Si le perfectionnement du goût et du style sont si difficiles pour l'artiste, il peut au contraire se considérer comme à peu près maître de sa manière et surtout de la science. Ici ce n'est plus seulement à une perfection partielle qu'il doit aspirer, c'est à l'union de tous les genres, à l'acquisition de toutes les ressources. Elles sont toutes indispensables à la traduction fidèle de son goût et de son style, quels qu'ils soient ; sans elles l'intensité même du génie contribue à l'exagération des défauts. Combien de coloristes seraient parfaits, plus maîtres du dessin ; ou combien de dessinateurs, s'ils avaient perfectionné leur coloris : voyez encore les deux illustres exemples cités tout à

l'heure ; à quelle hauteur est parvenu Raphaël, dans la *Dispute du Saint Sacrement*, ou la *Transfiguration*, par les deux transformations successives de sa manière sous l'influence de Léonard de Vinci et de Michel-Ange ! Combien ce dernier lui reste inférieur, au contraire, par la puissance même de sa vigueur, pour n'avoir pas su donner plus de moelleux à un corps angélique qu'au torse d'un Hercule !

Ainsi point de perfection, même dans son ordre, pour l'artiste qui négligera l'étude consciencieuse des manières propres aux autres tempéraments. Sans doute, il devra conserver sa note dominante, mais elle ne restera pas exclusive ; l'harmonie des autres contribuera même à la rehausser.

Ce n'est qu'enrichi de ces ressources qu'il pourra aborder utilement l'étude de la Nature, son souverain Maître, seule capable de le parfaire.

L'ordre de transformation de la *Manière* n'est pas indifférent ; il est indiqué par le classement naturel des quatre sortes de tempérament. Les deux extrêmes, idéaliste et naturaliste, sont opposés et contraires ; les rapprocher immédiatement expose à des réactions violentes et stériles ; ce sont les deux absolus que la *Vie* seule peut rassembler pour les identifier dans l'harmonie. Les deux autres ordres : le sentimental et l'intellectuel, sont ces intermédiaires vivants, propres à l'homme, opposés comme analogues, d'union plus facile. Ils ne sont, cependant, que par les deux absolus. qui, sans eux, resteraient en une éternelle contrariété.

Par leurs tendances propres, ces quatre ordres sont comme en mouvement : l'intellectuel descend de

l'absolu idéal vers l'absolu substantiel, par le sentiment; le sentimental, à l'inverse, s'élève, de cet absolu subsantiel, vers l'intellectuel et l'idéal où le portent ses aspirations intimes. Il se produit entre ces quatre éléments métaphysiques comme un double courant qui transporte incessamment le Néant vers l'Être, la Matière vers l'Esprit; c'est le sens de ce courant que l'artiste doit observer en ses transformations.

Ainsi l'idéaliste qui a besoin de lester pour ainsi dire sa pensée des procédés du réaliste, devra traverser d'abord ceux de l'intellectuel et du sentimental, en suivant le courant descendant. Il est à remarquer que telle fut en effet l'évolution de *Raphaël* qui, dans son existence pourtant si brève, approcha plus que tout autre peut-être de cette synthèse suprême de perfection.

A l'inverse, le réaliste doit s'élever, par la manière du sentimental d'abord, à celle de l'intellectuel puis de l'idéaliste; c'est la voie qu'a suivie le *Poussin*, cet autre génie presque complet; élève de *Vouet* et de *Claude Lorrain*, il arriva par un travail constant à la plus grande rigueur de dessin ; il abandonna même plus tard, par une exagération malheureuse, la manière du *Titien* adoptée d'abord, nous privant dans ses derniers chefs-d'œuvre du charme du coloris qui l'aurait fait maître complet. *Rubens* aussi peut être cité pour le même ordre d'efforts, mais moins étendus ; *Van Dyck* s'y est avancé davantage : on peut remarquer du reste à son sujet comment le disciple continue l'évolution de son maître.

Quant aux intermédiaires, l'intellectuel comme

l'idéaliste doit achever sa descente jusqu'au réalisme à travers le sentiment avant de remonter à l'idéalisme : c'est la voie où s'est engagé *Léonard de Vinci*, mais sans la parcourir complètement.

Le sentimental, au contraire, qui tient de plus près au naturalisme, doit rectifier sa fougue par la manière sévère de l'intellectuel, puis s'élever jusqu'à l'idéalisme avant de redescendre à l'école réaliste qu'il sera capable alors de dominer avec avantage. (On pourrait peut-être nommer *Courbet* et *Théodore Rousseau* comme exemples de cette évolution au moins partielle.)

Les artistes à tempéraments complexes, qui sont de beaucoup les plus nombreux, doivent être considérés comme des tempéraments simples en voie de progrès ; ils s'expliquent alors d'après les principes précédents ; leur orientation se trouve indiquée par l'analyse de leur caractère. Le cadre de cette esquisse ne nous permet pas même la revue des tempéraments binaires, mais deux exemples célèbres indiqueront comment on peut les étudier.

L'intellectuel sentimental, peintre dramatique et mouvementé tel que *Gros* ou *Delacroix*, est orienté dans le sens de la descente ; il tend vers la couleur ; il ne se complètera qu'en remontant du fonds réaliste au procédé idéaliste dont il procède ; c'est à quoi *Gros* a réussi bien mieux que Delacroix.

A l'inverse, le sentimental intellectuel, comme *Rubens*, par exemple, est en mouvement ascendant ; c'est ce qui explique, nous l'avons dit tout à l'heure, comment *Van Dyck* lui succède et le perfectionne en

remontant vers l'intellectualité et même l'idéalisme.

Il faut noter aussi qu'il est toute une catégorie de tempéraments composés de deux éléments écartés l'un de l'autre; par exemple, le *Dominiquin*, idéaliste à tendances réalistes pour qui l'exécution de la pensée était un long et pénible labeur : pour ceux-là, l'évolution consistera à s'emparer d'abord des caractères intermédiaires ; le Dominiquin devait s'attacher aux procédés intellectuels et sentimentaux ; ces derniers surtout lui ont manqué ; sa peinture en est restée raide et compassée. *Baudry*, qui semble avoir appartenu à cette catégorie, a bien mieux réussi ses remarquables transformations : *Roll, Puvis de Chavennes*, peuvent aussi être rattachés à cet ordre, le premier comme en mouvement descendant; le second, au contraire, remontant vers l'idéal.

.˙.

Ces principes nous permettent de répondre aux deux premières des questions qui s'imposent à la critique.

Le tempérament propre de l'artiste s'obtient d'abord par une analyse souvent assez délicate, mais que l'exercice facilite assez rapidement dès que l'on s'est rendu maître des caractères qui spécifient les quatre ordres principaux.

Une fois ce tempérament établi, il suffit d'appliquer les règles précédentes pour indiquer à l'artiste la voie qui peut le conduire le plus aisément à la perfection de son genre propre.

Reste à résoudre la troisième question, celle des conseils pratiques.

### III

Nous n'avons pas à insister ici plus que nous ne l'avons dû faire plus haut sur les procédés de la culture psychique qui seule peut perfectionner le goût et le style. Les moyens en sont connus de tous : l'observation, l'étude des chefs-d'œuvre qui préparent à celle de la Nature; la lecture, la méditation et, par-dessus tout peut-être, la culture morale, la purification de l'âme sans laquelle rien de vraiment grand ne peut s'obtenir dans aucun des domaines de la pensée. Quant à l'ordre à suivre en ce magnifique et difficile labeur, il est fixé par les préceptes établis précédemment. Que chacun aspire d'abord à celle de ses trois perfections la plus rapprochée de son tempérament, pour arriver à la plus éloignée par celle intermédiaire.

Pour le réaliste, par exemple, la Sérénité panthéiste, qui est comme la possession de l'Esprit de la Nature, occupe le rang le plus élevé ; il y parviendra en recherchant d'abord le moindre, celui de la perfection sensible, la Puissance productrice et féconde. Par elle il se rapprochera du sentiment ; il s'attachera ensuite à exprimer cette soumission patiente, mais active et laborieuse de l'humble à la fatalité de son sort, sentiment qui l'amènera à l'intellectualité; la combinaison de ces deux ordres de pensée l'élèvera plus facilement au degré suprême. Les exemples abondent d'artistes

contemporains lancés dans cette voie pleine de promesses pour l'avenir.

Laissant au lecteur le soin d'appliquer la même règle aux autres tempéraments, nous arrivons tout de suite à la pratique du perfectionnement propre à la *manière*. Les préceptes en sont plus faciles et plus précis.

*\*
\* \**

L'art de la peinture consistant essentiellement à donner l'illusion de l'*espace* au moyen de lignes et de couleurs tracées sur un *plan*, tous les principes de sa pratique se trouvent renfermés dans la *perspective*, en donnant à ce mot sa signification la plus étendue. Aussi pourrait-on en partie faire l'histoire de la peinture, au moins dans ses premiers temps, par celle des progrès de la perspective : par le relief, ou modelé des figures, par le raccourci, et enfin par les procédés divers qui donnent l'illusion des lointains.

Depuis les célèbres traités de Léonard de Vinci, tout le monde connaît les trois genres bien distincts de perspective : la linéaire, la chromatique, et celle du clair-obscur. On peut dire que les transformations les plus modernes de la peinture qui procèdent de l'école naturaliste de Velasquez, de Murillo, de Rembrandt, bien plus restreinte autrefois, ont ajouté un quatrième genre de perspective, celui où la couleur seule donne le relief, non plus par un coloris assez simple, mais par les nuances les plus fines, qui cherchent à reproduire toutes les gradations délicates de la Nature.

Nous sommes ainsi en possession de quatre sortes

de perspectives, et, comme on va le voir, elles nous offrent cette particularité des plus remarquables qu'elles correspondent précisément à nos quatre ordres d'artistes, complétant les caractères qui les spécifient par une note pratique plus frappante que les autres.

Il est indispensable, pour le montrer, de rappeler en quelques mots quelques détails techniques que l'on n'est pas accoutumé à considérer sous ce jour.

Tout le monde sait que, pour se rendre compte théoriquement d'un tableau, il suffit de se le représenter comme la vitre d'une fenêtre sur laquelle on dessinerait ou l'on peindrait un objet extérieur tel qu'on l'aperçoit à travers cette vitre. Le point qui se trouve exactement en face de l'œil du spectateur (sur la ligne perpendiculaire à la vitre) est dit le *point de vue principal*. Toutes les lignes perpendiculaires à la fenêtre semblent se diriger vers lui pour s'y confondre. La ligne horizontale menée par ce point est dite *ligne d'horizon* du tableau : tous les objets qui sont au-dessous d'elle sont vus par le dessus ; tous ceux qui se trouvent au-dessus de cette ligne sont vus par le dessous.

On comprend que le spectacle ainsi aperçu par la fenêtre variera non seulement dans son étendue, mais dans son effet aussi selon qu'on s'approchera plus ou moins de la vitre. Si l'on en est tout à fait à proximité le tableau différera peu de l'aspect que l'on aurait eu en se plaçant au dehors : celui de l'espace en tous sens. S'éloigne-t-on, au contraire, beaucoup plus loin, les objets latéraux les plus proches disparaissent du tableau en laissant l'attention plus libre pour ceux qui

sont en face; les lignes perpendiculaires au tableau qui *fuyaient* vers le point de vue principal n'apparaissent que par leurs extrémités où leur écart n'est plus guère appréciable, les objets éloignés ne sont plus rattachés aux objets plus proches, ils disparaissent au profit de ceux-ci qui, par ce double motif, deviennent le sujet principal, presque exclusif, du tableau.

C'est ce phénomène optique qui nous oblige à nous mettre en un point particulier pour examiner convenablement un tableau : nous nous plaçons devant lui comme nous le ferions à la fenêtre qu'il représente pour voir le même spectacle. Chaque tableau a donc sa *distance* comme sa ligne d'horizon.

L'artiste est absolument maître de choisir l'une et l'autre selon l'effet qu'il veut rendre, comme en ayant été lui-même impressionné. Or par le choix de ces deux éléments nos quatre tempéraments se révèlent aussitôt; ils se condamnent presque, en même temps, comme on va le voir, à l'un de nos quatre genres de perspective, et reçoivent ainsi un cachet très accentué Ils n'échappent à ce genre d'exagération personnelle qu'en se rendant maîtres de toutes les sortes de perspective pour leur emprunter les correctifs nécessaires.

L'idéaliste, amant de l'infini, veut de l'espace illimité, et, par conséquent de la lumière à flots, la lumière naturelle du soleil qui remplit et personnifie pour ainsi dire l'espace visible. L'idéaliste se rapproche donc de la fenêtre pour jouir du spectacle dans toute l'ampleur de ses trois dimensions : sa *distance* est la moindre ; le champ de son tableau est vaste, sa ligne

d'horizon est abaissée (parfois même au-dessous du cadre).

Son attention se fixe-t-elle en cet espace sur un objet unique qu'il entend reproduire seul, séparément, il le rend alors tel qu'il le voit dans l'espace illimité, c'est-à-dire en pleine lumière (1), ce qui produit un effet tout particulier dont il est aisé de se rendre compte par un exemple exagéré. Regardez quelque objet au microscope, en l'éclairant fortement : son relief et ses couleurs s'effacent, vous n'en voyez plus que le profil avec les silhouettes de ses principaux détails, marqués par des lignes continues d'une extrême finesse.

C'est ainsi que l'idéaliste voit la nature : pour lui, tout est diaphane, il ne reste que des contours purs et déliés au milieu d'une lumière homogène à peine teintée de quelques nuances. Telle sera sa peinture aussi ; il n'a plus à sa disposition que la *ligne*, et la ligne réduite à son expression la plus simple ; la couleur lui manque presque entièrement. Il n'a donc aussi qu'un moyen de rendre l'illusion de cette profondeur qui lui est chère ; ce moyen est celui de la *perspective linéaire*, et, de fait, c'est le plus puissant pour rendre l'espace (2).

Tout autre est le réaliste. Toujours désireux de l'objet solide et bien apparent, il se recule loin de notre fenêtre imaginaire pour n'être pas distrait dans sa contemplation par les accessoires latéraux ou loin-

(1) Il ne faut pas entendre par cette expression le *plein air* qui va être expliqué un peu plus loin.
(2) Voir, par exemple, le *Mariage de la Vierge* de Raphaël tableau composé alors qu'il se rapprochait encore le plus des primitifs.

tains. Sa *distance* est la plus grande : il peint volontiers de grandeur naturelle, tant il aime à limiter son champ.

Il regarde de face (ou même d'en bas), négligeant tout ce qui est au-dessus de son sujet comme ce qui l'entoure : sa ligne d'horizon est très élevée ; ses tableaux manquent souvent de ciel.

Comme il se plaît à la solidité, au relief avec toutes les nuances graduées qui le produisent, il aime à mettre l'objet en plein jour, mais en jour diffus, non en lumière éclatante. Ce qu'il cherche, ce n'est point la lumière absolue de l'idéaliste, mais les reflets de la lumière sur le corps qu'il examine et qu'il a seul en vue dans tous les mystères de sa réalité (1). Or ces reflets produisent les couleurs, et les couleurs jusqu'aux nuances, c'est-à-dire leurs combinaisons en proportions infiniment variées. La ligne de contour n'existe plus pour lui ; elle est fournie comme dans la nature par les nuances seules.

Le réaliste pourra donc être le coloriste par excellence, le partisan du *plein air*, l'artiste aux mille nuances délicates, harmonieuses, fondues, aux jeux de lumière délicieux, mais incapable de dessin, de lointains, de perspective linéaire, il n'aura que celle qui donne le relief par les nuances ; c'est là cette pers-

(1) Ce sont ces reflets considérés dans toutes leurs nuances et empruntés surtout à la lumière diffuse, qui constituent la peinture de *plein air*, par opposition à l'éclairage artificiel de l'intellectuel dont il sera question tout à l'heure. Le *plein air* ne suppose donc pas nécessairement un tableau *lumineux* comme le sera toujours celui de l'idéaliste. Celui-ci aperçoit les *objets dans la lumière* ; le réaliste voit *la lumière sur les objets*.

pective nouvelle, *bornée aux premiers plans*, dont nous avons parlé tout à l'heure. Nous l'appellerons *la perspective chromatique* (par extension ou plutôt par déplacement du sens donné jusqu'ici à cette dénomination). C'est surtout au salon du Champs-de-Mars qu'on en trouvera de remarquables exemples.

Entre ces deux types sont ceux des artistes aux tempéraments moyens : ils ont ensemble quelques caractères communs.

Ils ne s'approchent pas du tableau autant que les idéalistes, mais ils s'éloignent moins que les réalistes : leur *distance* est moyenne. Leur ligne d'horizon, aussi, occupe une position médiane (1). Ce qu'ils cherchent à voir, en effet, ce ne sont ni les vastes horizons ou l'espace du premier, ni les détails plastiques des derniers ; ils s'attachent à quelque scène d'ensemble qui se passe à portée de la vue, ni trop près ni trop loin. Le champ de leur tableau est assez souvent comme la scène d'un théâtre ; les accessoires latéraux sont en grande partie rejetés hors du cadre par l'effet de la distance moyenne ; quant aux fonds, ils s'en soucient assez peu ; ce sont encore des accessoires à moitié cachés par les acteurs du tableau principal.

Le type de ces artistes participe, mais incomplètement, des caractères propres aux deux autres. Ils conservent la couleur du réaliste parce que leur lumière plus limitée ne la détruit pas ; ils ont aussi la

(1) C'est à peu près la distance classique qui est d'une fois et demie la largeur du tableau, et la hauteur classique qui est des deux tiers de sa hauteur.

ligne de l'idéaliste, mais bien moins nette, moins fine, plus altérée par l'effet des couleurs. En outre, tant à cause de la disparition partielle des accessoires latéraux que parce que leur horizon est en partie masqué, la *fuite* des lignes qui leur restent n'est plus assez apparente pour accuser clairement la profondeur dont ils ont besoin; la *perspective linéaire* ne peut leur suffire, bien qu'ils l'emploient. Ils y suppléent par une *perspective* d'autre nature, celle *aérienne*; voici comment :

D'abord, pour accuser la forme de chaque détail, qui en constitue le *modelé*, ils accentuent la ligne des contours et la couleur par le contraste des ombres et des lumières: en peinture, ce procédé se nomme le *clair-obscur*. En outre, pour donner la profondeur, ils se fondent sur ce fait que l'interposition de l'air éteint ce même contraste en diminuant la vivacité de la lumière, des ombres et des couleurs en proportion de l'épaisseur de la couche d'air, et par conséquent de l'espace qu'elle remplit: ils traduisent la distance par la dégradation des *tons* et des *teintes*.

La perspective aérienne par ce double artifice exige une lumière plus accentuée et souvent, aussi, plus localisée, plus artificielle par conséquent: c'est par elle que l'académie est tombée dans ce convenu contre lequel tant de peintres modernes réagissent avec énergie par l'étude de la réalité.

La perspective aérienne se partage du reste entre deux écoles. Les intellectuels, comme plus rapprochés des idéalistes, se contentent presque de lui demander la ligne et les jeux de la lumière ou clair-obscur; la

couleur reste un accessoire où les teintes sont négligées; le procédé du *glacis* peut y suppléer; on s'y contente des tons. Pour eux le modelé, ainsi privé des ressources propres au coloris, demande une accentuation plus énergique; la pénombre tend à disparaître ou au moins à se réduire.

Voilà pourquoi l'intellectuel peint par contrastes, par méplats, par couleurs plates et souvent simples, en correspondance parfaite avec la rigueur et l'énergie de son caractère. En même temps, sa *distance* est moindre que celle du sentimental, sa ligne d'horizon est moins relevée aussi; ses fonds sont disposés en deux ou trois plans parallèles nettement espacés; sa ligne reste accentuée sous la couleur.

Nous nommons ici *aéro-linéaire* la perspective ainsi caractérisée.

Le sentimental, plus rapproché du réaliste, a du coloris, au contraire; son trait disparaît sous la couleur, bien qu'il l'ait guidée. Cet artiste a donc un peu moins de lignes que l'intellectuel, mais les *teintes* dont il dispose suffisent à l'éloignement en profondeur et au modelé.

Sa lumière est donc moins crue, son coloris est plus moelleux, sa perspective fuit mieux aussi; son caractère est surtout dans la *teinte*, c'est-à-dire dans la variation d'une même couleur par l'addition d'une ou plusieurs autres qui restent accessoires par rapport à celle-là.

Son coloris, supérieur à celui de l'intellectuel, est plus riche qu'harmonieux; il est loin encore des nuances voluptueuses du réaliste, mais il a plus de

chaleur que lui. Il conserve aussi tout ce qu'il peut de la perspective linéaire dont il a particulièrement besoin, parce que les ressources de ses teintes lui permettent souvent plus de hauteur et de profondeur qu'à l'intellectuel.

Nous nommerons sa *perspective : Chromo-linéaire*.

\*\*\*

Voilà donc nos quatre perspectives qui naissent du caractère même des quatre ordres principaux d'artistes (1).

Perspective linéaire à distance courte, à champ étendu, lumineuse, à traits fins, purs, délicats, à couleur effacée et plate. C'est celle de l'idéaliste.

Perspective aéro-linéaire, à distance moyenne, à champ limité en hauteur et en profondeur ; par elle les lointains et le ciel apparaissent souvent p'ats comme une toile de fonds théâtrale mal venue ; les traits, la lumière, les ombres sont accentués, les couleurs tranchées et vigoureuses, mais simples, à l'aspect sombre, énergique. C'est la perspective des intellectuels.

Perspective chromo-linéaire, à distance moyenne

(1) Il faut remarquer que dans un tableau les diverses sortes de perspective qui y sont employées doivent fournir la même *distance* ; c'est une difficulté dont les artistes ne triomphent pas toujours ; elle peut produire une discordance dont la cause échappe aisément à la critique. Ce défaut est particulièrement dangereux pour les intellectuels et les sentimentaux qui ont toujours deux sortes de perspective. Nous avons cru le remarquer notamment dans le tableau exposé cette année par Munkacsy ; la perspective chromatique donne une distance bien plus grande que l'aérienne.

encore, mais un peu plus grande, au dessin plus moelleux mais plus relâché aussi, au coloris plus riche et plus fondu, à lumière plus dispersée, avec plus de profondeur et parfois plus de hauteur ; en tous cas plus suave et plus variée. C'est celle du sentimental.

Enfin, perspective chromatique qui ne conserve plus que la couleur et se borne à peu près exclusivement au premier plan pour le rendre en un modelé plein de vérité, d'harmonie, de délicatesse. C'est la perspective du réaliste.

La première se caractérise surtout par la *ligne ;*

La seconde, par *le ton* (indépendant de la couleur).

La troisième, par la *teinte*, ou variation d'une même couleur ;

La quatrième par la *nuance*, ou combinaison de couleurs.

Il est aisé maintenant de tracer la voie des progrès pratiques en appliquant à ces distinctions les règles fixées plus haut pour le perfectionnement général ; quelques mots suffisent à les rappeler.

L'idéaliste devra s'attacher d'abord à l'étude du clair-obscur, puis à celle du coloris, par la perspective chromo-linéaire, pour arriver enfin jusqu'aux nuances du réaliste ; elles seront précieuses pour ses premiers plans.

Le naturaliste, au contraire, si expert en ces mêmes nuances, devra s'accoutumer à les chercher dans la profondeur de son tableau, entre les plans successifs, pour s'enrichir de la perspective chromo-linéaire : Une fois qu'il en sera maître, il passera facilement à la perspective aéro-linéaire, et par elle il arrivera enfin

à l'étude de la ligne qui donnera plus de finesse à ses contours, plus de distiction à ses formes, d'expression à ses figures.

Le sentimental s'élèvera d'abord au clair-obscur, puis à la perspective linéaire, études qui ne lui seront pas fort pénibles, après quoi il redescendra directement à la perspective chromatique pour se rendre maître de tous les artifices du coloris. C'est peut-être le tempérament le plus heureusement disposé à cause de son avancement sur la voie ascendante.

L'intellectuel doit descendre au contraire en étudiant les teintes du sentimental, puis les nuances du coloriste, avant de revenir au dessin qui a besoin chez lui d'être purifié et précisé.

Mais ne manquons pas de nous rappeler surtout que ces études ne doivent jamais être que le prélude de celle qui les domine toutes, l'étude du maître par excellence, de la NATURE ; elles n'ont d'autre but que de faire comprendre méthodiquement en enseignant à rendre avec vérité chacun des détails par lesquels la Beauté se manifeste en ses formes.

<center>*<br>* *</center>

En disant comment tout artiste peut arriver à la perfection qui lui est propre, en indiquant même la spiritualisation de la Forme comme but de cette perfection, nous n'avons entendu donner la préférence à aucun ordre particulier de peinture. Nous avons toujours insisté au contraire sur la pensée que chacun d'eux a son rôle, sa place désignée dans l'éducation sociale. Quel est ce rôle spécial ? C'est là une question

qui intéresse la sociologie et non l'esthétique ; nous ne l'avons donc pas abordée ici. C'est au directeur social, quel qu'il soit, à savoir employer pour le plus grand bien de l'esprit public les richesses que l'art lui prodigue aujourd'hui plus abondantes et plus variées que jamais ; mais qu'il se garde de les vouloir régler par aucune contrainte. A l'artiste seul appartient de diriger comme il l'entend son œuvre. Semblable à la sibylle antique, il écoute, il traduit les inspirations de l'invisible qui est son domaine propre ; il jette ensuite au vent les feuilles où sa réponse est écrite, laissant à qui veut les consulter le soin d'en profiter pour le mieux au gré de ses désirs ou de ses besoins.

TOURS

IMPRIMERIE E. ARRAULT ET C$^{ie}$

6, rue de la Préfecture

www.ingramcontent.com/pod-product-compliance
Lightning Source LLC
Chambersburg PA
CBHW071423220526
45469CB00004B/1412